이토록 멋진
영어 필기체 손글씨

이토록 멋진 영어 필기체 손글씨

의사 & 만년필 유튜버 '잉크잉크'의
영어 필기체 잘 쓰는 법

잉크잉크 고민지 지음

시원
북스

잉크잉크 영어 필기체 작품

필기체는 일상생활 곳곳에서 은근히 빛을 발합니다. 평소 서명 사인을 할 때도 필기체로 쓰면 달라 보일 수 있습니다. 진심이 담긴 카드나 편지를 쓸 때 꾸밀 수 있고 노트나 다이어리에 기록과 메모, 정리를 할 때도 아주 유용합니다. 무엇보다 영어 원문을 따라 쓰는 필사는 나만의 멋진 작품이 되고 근사한 취미가 될 수 있습니다. 여러분도 이 책을 통해 필기체의 매력에 빠져보세요.

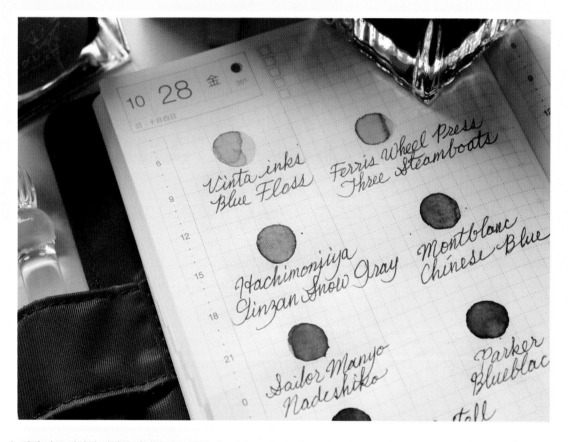

| 직접 만든 파란색 계열의 만년필 잉크 차트

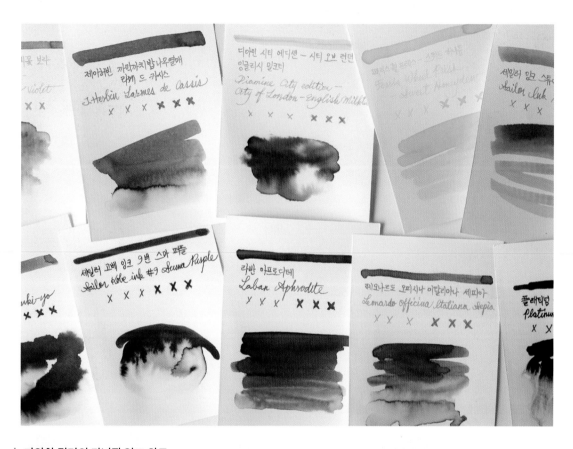

| 다양한 컬러의 만년필 잉크 차트

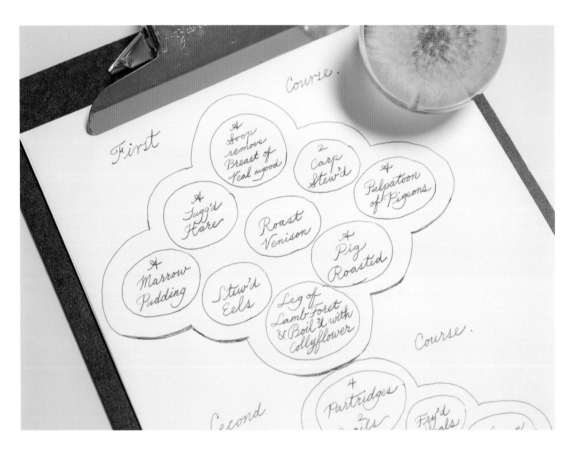

| 정찬 메뉴 구성법 (엘리자 스미스)

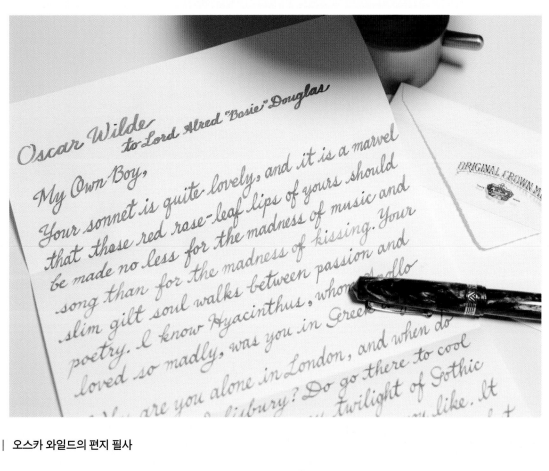

| 오스카 와일드의 편지 필사

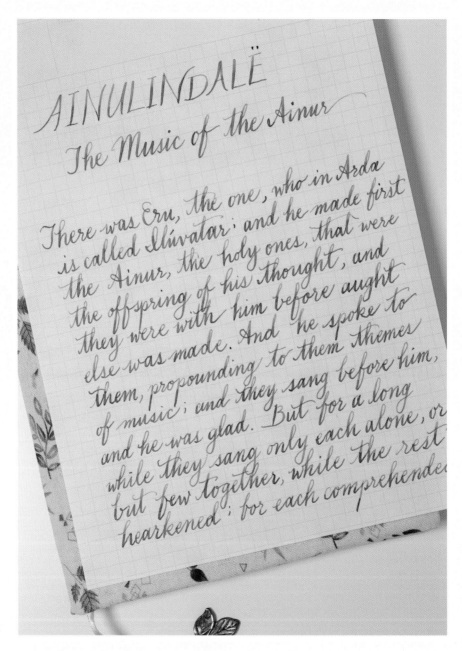

AINULINDALË
The Music of the Ainur

There was Eru, the one, who in Arda is called Ilúvatar; and he made first the Ainur, the holy ones, that were the offspring of his thought, and they were with him before aught else was made. And he spoke to them, propounding to them themes of music; and they sang before him, and he was glad. But for a long while they sang only each alone, or but few together, while the rest hearkened; for each comprehended

J.R.R 톨킨의 《실마릴리온》 영어 버전 필사

fo	fofofofofofofo	gm	gmgm
fp	fpfpfpfpfpfp	gn	gngng
fq	fqfqfqfqfqfq	go	gogog
fr	frfrfrfrfrfr		gngn
fs	fsfsfsfsfsfsf		
ft	ftftftf		
fu	fufufuf		
fv	fvfvfvfv		

<어려운 단어>
- briefcas
 briefcas
- twel
 twe
- surviv
 survi
- squar
 squc
- winr
 wir
- floo

잉크잉크 유튜브 필기체 강의 자료

9

영어 필기체 손글씨
수업을 시작하기 전에

1. 필기체는 영어 알파벳 정자체를 빠르게 쓰기 위해 만들어진 서체입니다. '잉크체'
는 잉크잉크 작가님의 필기체입니다.

2. 잉크잉크 작가님은 어린 시절 어머니로부터 배운 필기체에 자신만의 스타일을
가미해서 잉크체 쓰는 법을 정리해 이 책에 모두 담았습니다. 일대일 과외처럼 편
안하면서도 핵심을 콕 짚어 알려주는 잉크쌤과 함께 필기체를 멋지게 써보세요.

3. 본문 구성은 '기본 연습부터 필기체 소문자 & 대문자 쓰는 법, 알파벳 이어 쓰기,
필기체 잘 쓰는 법, 자주 쓰는 단어 연습, 긴 문장 연습'까지 체계적으로 이루어져
있습니다. 각 장에는 자세한 글씨 팁과 풍성한 연습 예시가 실려 있습니다.

4. 책 속에 담긴 잉크체는 잉크쌤이 펠리칸 M205 블루마블 F로 직접 썼습니다. 잉크
는 오로라 블랙 잉크를 사용했습니다. (필기구 추천은 22쪽에서)

5. 인스타그램과 유튜브에 여러분의 '잉크체' 필기체 작품을 올리고 아래 해시태그
를 붙이면 '잉크쌤'이 찾아갑니다!
#이토록멋진영어필기체손글씨 #잉크잉크 #잉크체 #시원북스

오늘부터 " _____ " 의 영어 필기체는

잉크잉크와 함께합니다!

안녕하세요! 반갑습니다
아날로그를 사랑하는 '고민지'라고 합니다

저는 어렸을 때 엄마와 꼭 붙어 지냈습니다. 매일 새로운 놀이를 함께하면서 하루는 엄마가 빈 공책을 펼쳐놓고 영어 필기체를 가르쳐주셨어요. 아무래도 엄마의 학창 시절에는 영어 정자체와 함께 필기체를 배우는 게 일반적이었기에, 저에게 미리 전해주시려고 했던 것 같아요.

하지만 알고 보니 정규 교과에서 필기체 수업은 사라진 지 오래였어요. 저는 흔치 않게 영어 필기체를 쓸 수 있는 초등학생이 되어 있었습니다. 영어 필기체는 간단한 축하 메시지 카드를 주고받을 때도, 자그만 장식을 추가할 때도 쏠쏠했어요. 그렇게 저만의 특징이 가미된 영어 필기체가 자리잡게 되었습니다.

어릴 때부터 영어 필기체를 쓴 덕분인지 학교에서 손글씨로 노트 필기나 정리를 하는 일이 어렵지 않고 재미있었어요. 그러면서 공부에도 자연스럽게 재미를 붙이게 된 것 같아요. 수험생이 된 저는 의사의 꿈을 안고 의예과에 진학할 수 있었습니다. 의대에 가게 된 것은 기뻤지만, 과연 엄청난 양의 공부와 시험을 잘해낼 수 있을지 불안했던 순간도 있었어요. 그때 저에게 큰 힘이 되어준 것이 바로 '손글씨'와 '영어 필기체'였습니다.

손글씨와 영어 필기체는 혼자서 공부하고 집중하는 시간이 외롭지 않도록 도와주었어요.

어려운 공부를 깔끔하게 노트에 필기하며 정리하고, 온통 영어로 된 의학 용어도 필기체로 쓰며 쉽게 외웠죠. 이렇게 저와 손글씨, 영어 필기체는 항상 함께하는 오랜 친구와 같은 사이가 되었답니다. 그렇게 의대 공부를 마치고 가정의학과 전문의가 되어 꿈을 이룰 수 있었어요.

졸업 후에도 손글씨와 영어 필기체는 '문구'라는 새로운 세계로 저를 안내해주었어요. 다양한 종이와 펜, 만년필과 잉크로 본격적인 저만의 취미 및 취향의 세계를 쌓아갔습니다. 그러면서 유튜브 채널도 시작하게 되었어요. 제가 붙인 채널명은 '잉크잉크(Ink inc.)'입니다. 세상의 아주 많은 잉크를 언젠가 다 제 손으로 써보고 싶다는 의미로 붙이게 되었어요.

잉크잉크 유튜브를 통해 손글씨와 만년필, 문구를 좋아하는 많은 분들과 다양한 정보를 공유하며 소통할 수 있었습니다. 베스트펜과 협업해서 제 이름을 딴 잉크를 제작하기도 했고요. 그러던 어느 날, 사람들이 영어 필기체에 대해 굉장히 궁금해하고 배우고 싶어한다는 것을 알게 되었어요. 그래서 30분가량의 필기체 작성법 영상을 업로드했습니다. 생각보다 반응이 정말 좋아 놀랐어요. 영문 필기체에 대한 갈증이 있는 분들이 참 많더라고요.

어릴 때 영어 필기체를 배우고 싶었지만 기회를 놓친 분들, 학업 목적으로, 자신만의 취미로

배우고 싶은 분들 등등. 이후 제 영어 필기체 노하우를 주기적으로 공유하게 되었습니다.

영어 필기체가 어떻게 생겼는지 익혀두면, 필기체로 쓰인 글을 힘들이지 않고 읽어낼 수 있답니다. 내가 인식할 수 있는 세상이 조금 더 넓어지는 것만으로도 보람찬 일이지 않나요? 필기체를 쓸 줄 아는 분들도 이 책을 통해 '쓸 수 있다'에서 '잘 쓸 수 있다'로 레벨업 할 수 있을 거예요.

책의 마지막 부분에는 추가로 제 글씨체의 특징들을 정리해놓았어요. 철저히 따라 하려고 하지 않아도 됩니다. 저부터도 언제나 한결같은 글씨를 구현하려고 하지 않아요. 여기서 마음에 드는 포인트가 있으면 독자분들이 부분부분 취해서 자신만의 스타일을 찾아가면 좋겠습니다.

엄마가 제 옆에서 알려주셨던 것처럼, 알파벳을 한 자 한 자 배우며 행복했던 순간을 이 책을 통해 함께 나누어드릴게요. 필기체를 전혀 모르시는 상태여도 천천히 따라갈 수 있도록 차근차근요. 처음 필기체를 배우는 분들뿐만 아니라, 자신의 필기체를 더욱 다듬고 싶은 분들에게도 도움이 될 수 있는 방법을 이 책에 가득 담았습니다.

한 가지 비밀을 알려드리자면, 알파벳은 26자밖에 없으니 너무 어렵지 않답니다! 영어 필기체는 한글보다 경우의 수가 훨씬 적어요.

그럼 이제 저와 함께 시작해볼까요?

2023년 9월
기대와 애정을 담아
잉크잉크 고민지 씀

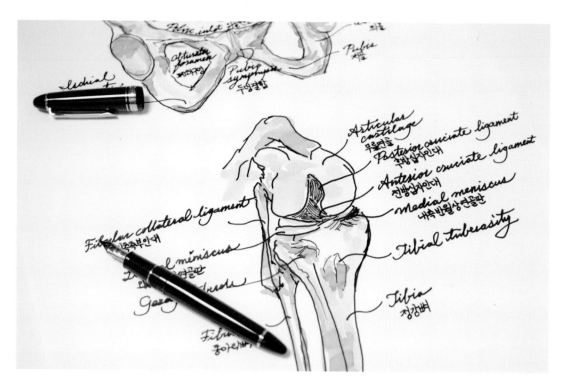

의대 재학 시절 해부학 필기 (복원)

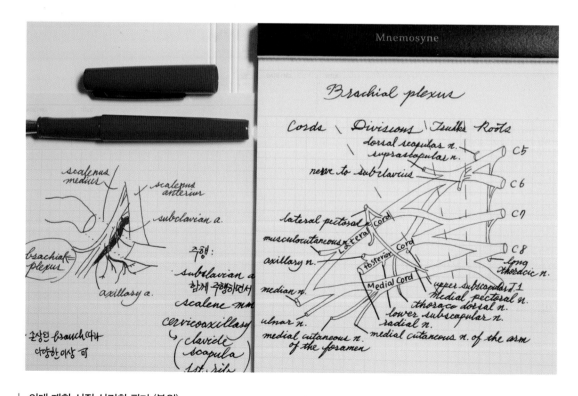

의대 재학 시절 신경학 필기 (복원)

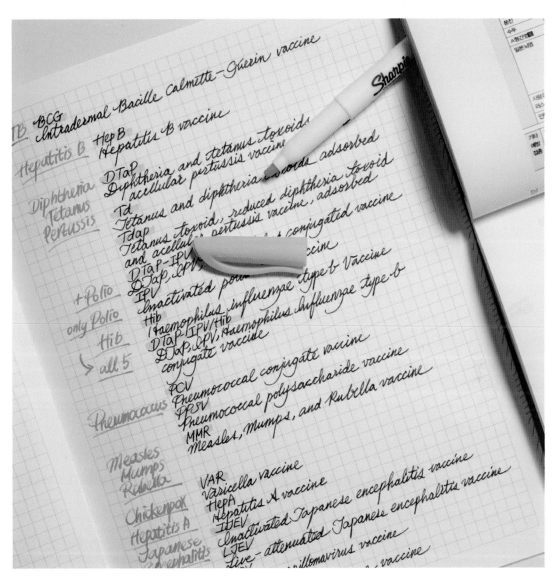

| 의대 재학 시절 백신 종류 정리 (복원)

Contents

1장
· 잉크잉크 영어 필기체 ·
시작하기 전에

2장
· 잉크잉크 영어 필기체 ·
필기체 쓰는 방법

3장
· 잉크잉크 영어 필기체 ·
알파벳 이어 쓰기

잉크잉크 영어 필기체 한눈에 보기

필기체 **소문자**

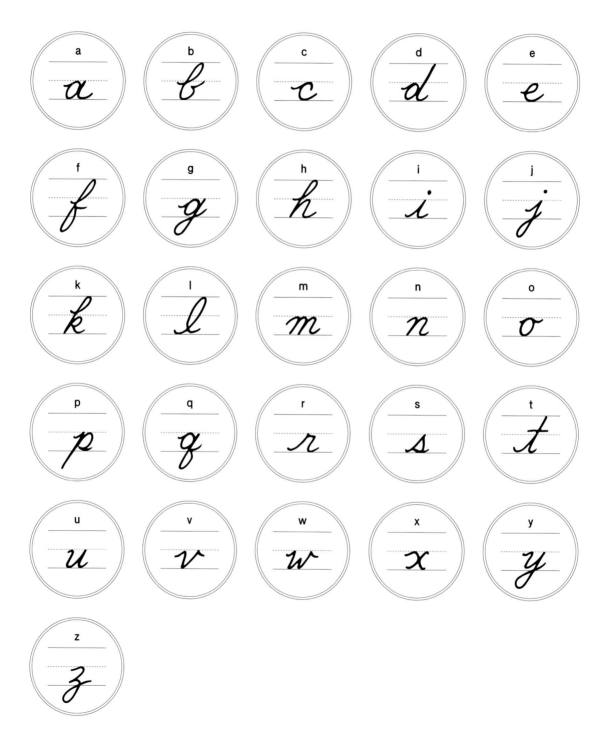

필기체 대문자

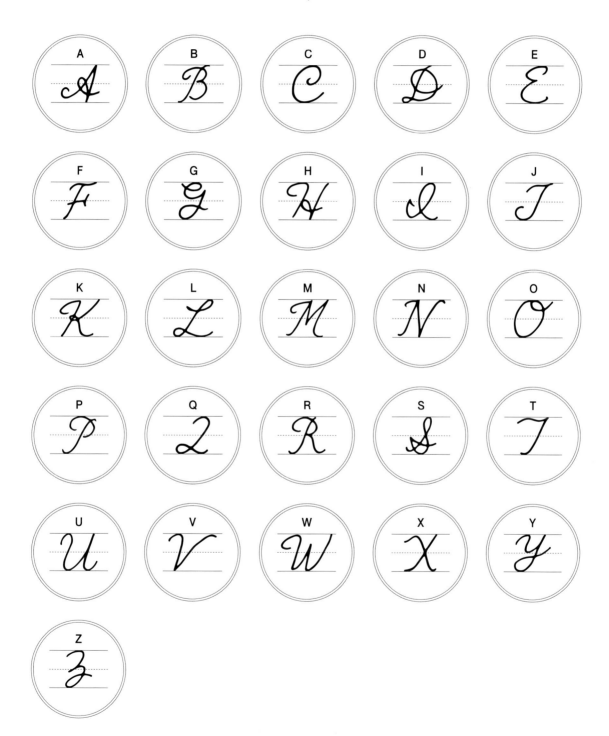

영어 필기체 필기구 추천

필기체 연습에 사용할 수 있는 필기구는 여러 가지가 있습니다.

✤ 볼펜

볼펜은 획이 선명하며 필기감이 일정하고, 잉크가 빨리 말라 잘 번지지 않습니다. 따라서 필기구에 신경이 분산되지 않고, 글씨 연습에 집중하고 싶다면 최고의 도구입니다. 볼펜은 워낙 널리 쓰이는 필기구이기 때문에 선호하는 제품이 따로 있을 가능성이 높아요.

혹시 궁금한 분들을 위해 제가 추천하는 볼펜입니다.

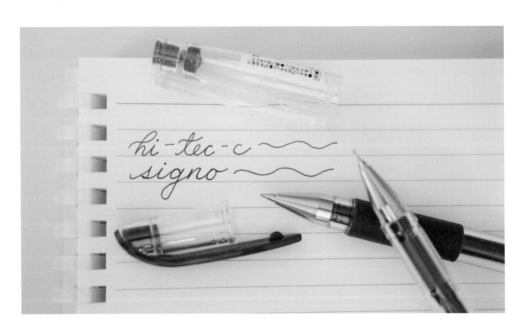

• 파이롯트 하이테크 : 깔끔한 필기감을 기본으로 한 다양하고 고운 색상이 구비되어 있습니다.
• 유니볼 시그노 : 보다 부드러운 필기감과 함께 안료 잉크의 내구성도 훌륭합니다.

✤ 샤프, 연필

샤프나 연필도 필기체 연습에 사용할 수 있습니다. 이들의 특징은 심이 깎여나가면서 실시간으로 필기감과 획 굵기가 달라진다는 것이에요. 잉크로 쓰는 글씨에 비해 마찰력도 높아요. 저는 일관적인 구현을 연습해야 하는 초반에 쓰기에는 조금 불편하다고 느꼈어요. 하지만 그런 약간의 변화를 즐기는 분도 있습니다.

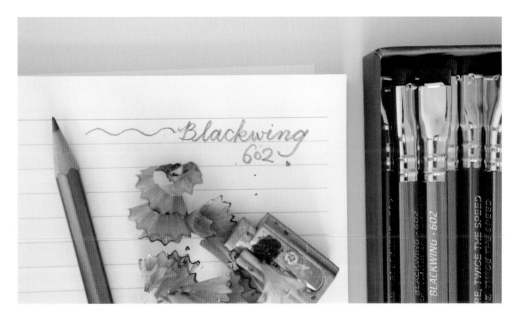

· Blackwing 602 : 중간 경도의 흑연으로 단단하면서도 부드럽게 획을 써내기 좋아요.

✤ 만년필

개인적으로 그 특유의 마찰감을 사랑하는 제가 단연 추천하는 것은 만년필이에요. 이 책도 만년필 필기가 가능한 종이로 되어 있습니다. 필기체 연습이라는 것이 오로지 나에게 재미있을 것 같아 시작한 여가 활동이기 때문에, 쓰는 즐거움을 한껏 더해줄 수 있는 만년필과 함께하면 그 시간을 더욱 꽉 채울 수 있어요.

만년필 사용법이 직관적으로 어려운 건 아니지만 (펜촉 양끝이 동일하게 닿아야 하는 등) 일반 펜과 다른 점이 있어요. 그게 익숙하지 않은 분들은, 필기체 쓰는 방법을 익히는 초반에는 평소에 쓰던 편안한 펜을 쓰시는 것이 낫습니다.

하지만 그 시기가 지나고 글씨체를 다듬는 연습을 하실 때는 꼭 만년필을 써 보시길 추천드려요! 반복 연습의 지루함을 오히려 즐거움으로 바꾸어줄 수 있는 좋은 방법이에요. 또한 영문 필기체를 썼을 때는 만년필과 잉크의 매력이 배가되기 때문에 상성이 아주 좋습니다. 저는 잉크가 굴러가는 걸 보기 위해 계속 글을 끄적이기도 한답니다.

처음 만년필을 쓰시는 분들께는 10만 원 이하로 가격대가 비교적 저렴하고, 튼튼해서 잘 변형되지 않는 펜들을 추천드려요.

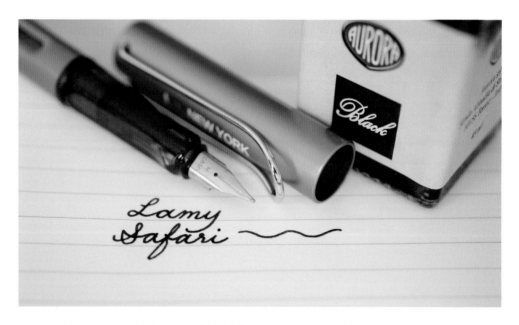

• 파이롯트 카쿠노 : 펜 디자인이 귀엽고 가늘게 써지는 걸 좋아하시는 분들께 추천합니다.
• 라미 사파리 : 그립부분에 삼각 모양 가이드가 있어 올바르게 쓰는 방법을 잡아줍니다.

추가로 추천드리는 만년필도 궁금하다면?
아래 영상을 참고해주세요.

▶ 만년필 올바르게 쓰는 법　　　▶ 10만 원 이내 입문용 만년필 추천

✿ 굵기 조절이 가능한 펜

굵기가 조절 가능한 펜은 압력을 조절해야 하기 때문에 조금 더 고난이도가 되지만, 필기체를 더욱 생동감 있게 표현하는 데 도움이 됩니다. 붓펜이 대표적인 예이고, 필압에 따라 굵기가 조절 가능한 만년필, 또는 펠트 팁 펜을 이용해 굵기를 조절할 수도 있어요. 이런 펜들은 내려가는 획을 굵게, 올라가는 획을 얇게 하는 것처럼 다양한 두께의 효과를 내는 데 활용할 수 있어요(94쪽 참조).

· ZIG 클린컬러 리얼 브러쉬 펜 : 실제 붓과 같은 브러시 팁으로 압력에 따른 세밀한 표현이 가능합니다.

1장

시작하기 전에

1) 기본 선 긋기

선 긋기 연습은 글씨와 직접적인 관련은 없지만, 단순히 쓰는 방법을 넘어서 결국 글씨의 디테일을 결정짓는 부분입니다. 매일 연습을 시작할 때마다 스트레칭처럼 가볍게 선 긋기 연습부터 하는 것을 가장 추천드립니다. 초반이 아니더라도 정체된 글씨를 레벨업하고 싶을 때 집중적으로 해보길 추천드려요.

❶ 선 그리기 연습 (가로선, 세로선)

가로선

세로선

필기체는 기본적으로 살짝 기울여서 쓰는 것이 일반적이므로, 가이드라인상의 사선을 따라 연습해봅시다.

❷ 동그라미 그리기 연습

a, o 등에서 많이 쓰이니 열심히 연습해주세요.

❸ 이동선 그리기 연습

이제 필기체에서 글자와 글자를 연결해서 이어주는 기본적인 '이동선'을 연습해보겠습니다.

볼록하게 올라가기

볼록하게 내려오기

오목하게 내려오기

오목하게 올라가기

이동선은 m, n, u 등을 번갈아 반복할 때 구분에 용이해져요.

num을 보면, 동그라미 표시한 부분에서 볼록/오목이 바뀝니다.

 n, m은 볼록한 곡선, u는 오목한 곡선임을 확실히 구분해주는 것이 필요하고, 동그라미 표시한 부분에서처럼 자연스럽게 모양을 바꾸어주는 것도 함께 연습해주세요.

볼록·오목 연결하기

볼록 볼록

nuom

오목 오목

곡선 그리기

곡선 그리기 1

g, j, y, z 등에 이용되는 고리를 연습해봅시다.

곡선 그리기 2

b, f, h, k 등의 시작점에 이용되는 반대 모양 고리입니다.

대칭 긴 고리 그리기

l은 대칭적인 긴 고리를 만들어줍니다.

고리 없는 세로선 그리기

t를 위한 고리 없는 선을 아래에서부터 긋고 내려오는 것도 연습해봅시다.

글씨를 쓰다보면 나도 모르게 손이나 어깨에 힘이 잔뜩 들어가지는 않나요? 힘을 빼고, 천천히 연습하는 것이 좋습니다! 지금 예쁜 선을 그어놓는 게 목표가 아니고, 꾸준한 연습의 누적으로 글씨가 서서히 개선되는 게 필요해요.

·잉크잉크 영어 필기체·

필기체 쓰는 방법

1) 필기체의 원리 : 글자의 바닥끼리 이어주기

이제 본격적으로 필기체 연습을 시작해보겠습니다.

필기체로 쓰인 글을 보고 '읽기도 힘들게 왜 이렇게 써놓은 거야?'라고 생각해본 적이 있나요? 필기체는 글을 빠르게 쓰기 위해 고안된 방법이에요. 알파벳 한 자 한 자를 따로 쓰면 시간이 많이 걸리니까, 최대한 펜을 종이에서 떼지 않고 한 번에 붙여씀으로써 필기에 걸리는 시간을 단축하는 거죠.

일단 직접 써보면 체감할 수 있을 거예요.

name을 정자체 그대로 쓰되, 알파벳끼리 잇는 것만 추가해볼까요?

먼저 n을 쓰고 동그라미 부분에서 펜을 떼지 말고, a를 바로 시작합니다.

마찬가지로 m, e 도 어렵지 않게 이을 수 있어요.

예쁘게 썼는지는 일단 생각하지 맙시다. 알파벳을 잇는 것 자체는 생각보다 직관적입니다.
n, a, m, e 의 필기체는 각각 아래와 같이 생겼습니다.

여기서 필기체의 가장 큰 특징이자 원리를 알아챘나요?

글자들끼리 연결해주기 위하여 양끝에 연결선이 추가된다는 것입니다.

물론 필기체에서 모양이 바뀌는 알파벳도 있지만, 이 정도는 크게 어렵지 않지요?

여기서 이번 페이지의 제목을 다시 봐주세요. '글자의 바닥끼리 이어주기!'

즉 '각 글자를 이어 주는 건 바닥에서!'입니다.

나중에 내가 쓴 필기체 글을 다시 볼 때, 높이를 맞춰주는 게 훨씬 잘 읽히거든요.

그래서 초반부 연습에서는 네 줄짜리의 가이드 선이 있다고 생각하면서 연습할 거예요.

알파벳을 이어줄 때, 바닥을 한 번씩 터치하고 이어준다고 생각해주세요.

name을 다시 한 번 써보면, 이렇게 바닥에서 바닥으로요.

name name name

name name name

연결선이 바닥에서 떨어질수록 글자 하나하나의 분간이 어려워요.

이건 꼭 처음부터 지키려고 의식해주세요!

비슷한 예시를 조금 더 들어볼게요.

money (돈)

money money money

money money money

help (돕다)

help help help

help help help

lemon (레몬)

lemon lemon lemon

lemon lemon lemon

필기체란 별거 아니에요!

지금부터는 소문자 하나하나를 배워보겠습니다.

2) 소문자 쓰는 법

알파벳의 정자체와 필기체는 모양이 다른 경우도 있지만 대부분은 같아요.

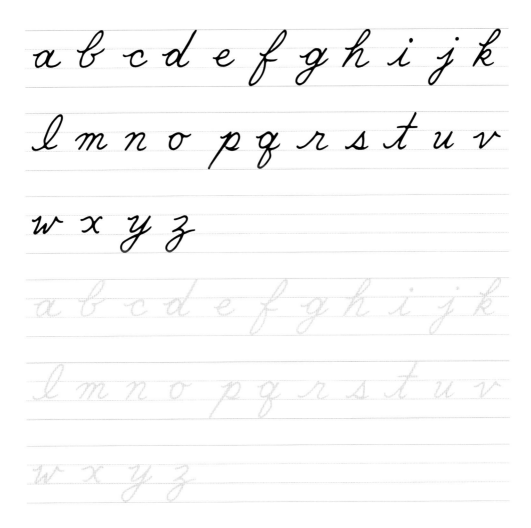

이제 필기체 소문자를 한 자 한 자 함께 연습해볼 건데요, 쓰는 획 순서에 번호를 매겨놓았지만 실제로는 한 번에 이어서 써주세요.

a *a* a a a a a

a a a

b *b* b b b b b

b b b

c *c* c c c c c

c c c

d *d* d d d d d

d d d

e e e e e e e e

e e e

f f f f f f f

f f f

g g g g g g g

g g g

h h h h h h h h

h h h

41

i i

i i i i i

i i i

j j

j j j j

j j j

k k

k k k k k

k k k

l l

l l l l l

l l l

m m m m m m m m

m m m

n n n n n n n n

n n n

o o o o o o o o

o o o

p p p p p p p p

p p p

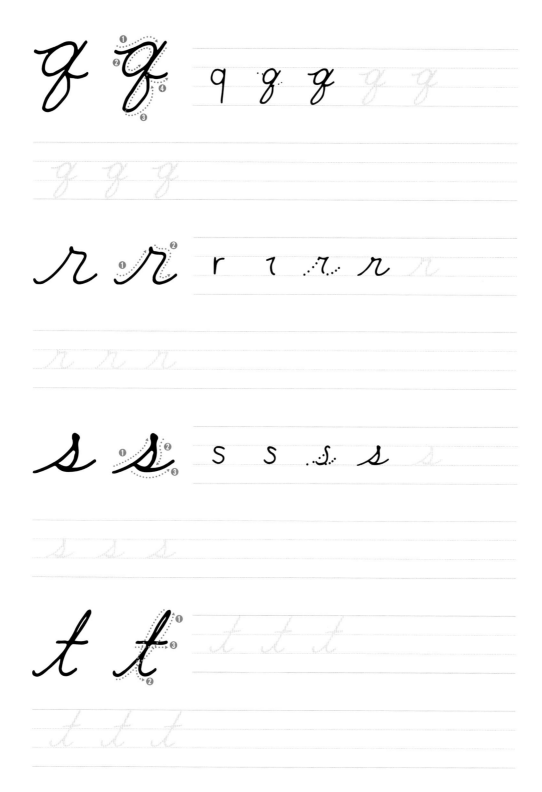

\mathcal{U} \mathcal{U} u u u u u

u u u

\mathcal{V} \mathcal{V} v v v v v

v v v

\mathcal{W} \mathcal{W} w w w w w

w w w

\mathcal{X} \mathcal{X} x x x x

x x x

y Y y y y y y

y y y

Z Z z 3 3 z

z z z

A B C D E F G H
I J K L M N O P
Q R S T U V W X
Y Z

A A A A A A A
A A A A A A A

B B B B B B B
B B B B B B B

C C C C C C

D D D D D D

E E E E E E

F F F F F F

G G G G G G

H H H H H H

Q F F I I Q

J J J J J J

K K K K K K

L L L L L L

M M M M M M

N N N N N N

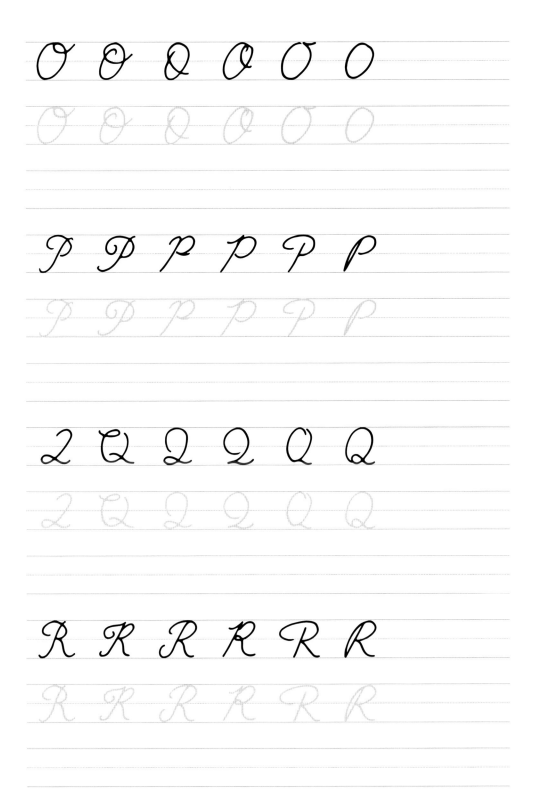

S S S S S S

J J J J J J

U U U U U U

V V V V V V

W W W W W W

X X X X X X

Y Y Y Y Y Y

Z Z Z Z Z Z

· 잉크잉크 영어 필기체 ·

알파벳 이어 쓰기

1) 이어 쓰기가 어렵지 않은 경우

❶ 예시 단어

이제 모든 알파벳을 익혔습니다. 각 알파벳을 이어주기만 하면 필기체는 완성이에요. 다만, 이어 쓰기가 유독 어려운 조합이 있어요.

이어 쓰기도 어렵지 않은 경우부터 먼저 연습해보겠습니다.

앞에서 써보았던 name, money, help, lemon을 다시 써볼까요?

name name name

money money money

help help help

lemon lemon lemon

필기체 모양을 알고 쓰니 자신이 생기지요?

이어 쓰기를 할 때 하나 주의해야 할 부분은, 왼쪽 알파벳의 오른쪽 이음선이 곧 오른쪽 알파벳의 왼쪽 이음선이라는 것입니다.

help 의 각 알파벳을 이음선을 살려서 써보면 아래와 같은데요, 이걸 그대로 이으면 이렇게 되어버려요. 글자 사이에 불필요한 획이 생기죠.

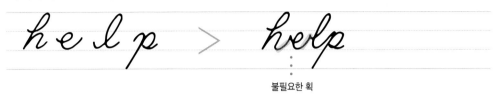

불필요한 획

불필요한 획이 자꾸 생긴다면, 이음선이 시작되기 전 동그라미 부분에서 일단 획을 멈추고 어떻게 이을지 생각해보는 연습을 해보세요.

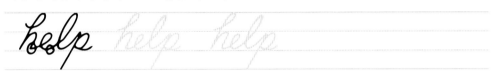

한번 손에 익으면 생각보다 빨리 사라지는 실수입니다. 다른 단어들도 연습해볼까요?

map (지도)

map *map* *map*

quit (그만두다)

quit *quit* *quit*

dark (어두운)

dark *dark* *dark*

luck (행운)

luck *luck* *luck*

fold (접다)

fold *fold* *fold*

yard (마당)

yard *yard* *yard*

hug (포옹)

hug *hug* *hug*

kid (아이)

kid *kid* *kid*

조금 더 긴 단어들도 써 볼까요?

diploma (졸업장)

diploma *diploma*

diploma

platform (플랫폼)

platform platform

platform

magnum (매그넘)

magnum magnum

magnum

thunder (천둥)

thunder thunder

thunder

landmark (랜드마크)

landmark landmark

landmark

daughter (딸)

daughter daughter

daughter

liquid (액체)

liquid liquid

liquid

market (시장)

market market

market

길어져도 잇는 원리는 같기 때문에 두 배로 어려워지진 않지요?

뒤에서 테마별로 더욱 다양한 단어들을 연습해볼 수 있습니다.

2) 높낮이가 달라 이어 쓰기 어려운 경우 (고난이도)

① ws, bs, br 등 어려운 유형

이제 상대적으로 어려운 조합입니다. ws, br을 필기체로 써봅시다.

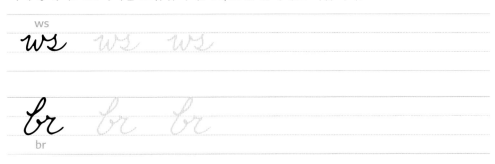

너무 어색하죠? 왜 유독 어려운 조합이 생기는 걸까요?

필기체의 이음선은 원칙적으로 바닥에서 바닥으로 연결됩니다.

제일 처음에 예를 들었던 name을 볼까요.

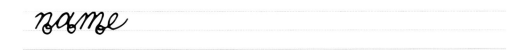

모든 알파벳의 이음선이 바닥에서 시작하고 바닥에서 끝나게 됩니다.

하지만 가끔 예외가 있어요. 바로 각 알파벳의 모양 특성상, 이음선이 높게 그려지는 것들이 생깁니다.

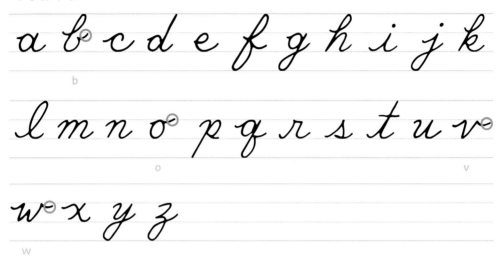

b, o, v, w는 글자가 윗선에서 끝나기 때문에 이음선도 높게 끝날 수밖에 없어요.
다행히도 보통은 높은 이음선이어도 문제없이 시작하지만 꼭 낮은 이음선으로 시작해야 하는 경우도 있습니다.

\mathcal{a} 낮은 이음선으로 시작하는 a \mathcal{a} 높은 이음선으로 시작하는 a

낮은 이음선으로 시작하는 경우 (a~z)

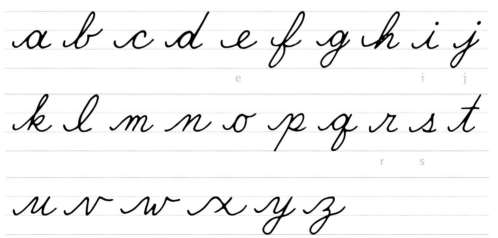

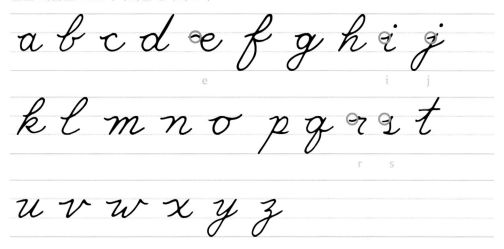

위 예시에서 e, i, j, r, s는 시작점이 높으면 시작점이 낮은 경우에 비해 모양이 조금 어색하게 보입니다.

따라서 이음선이 높게 끝나는 b, o, v, w 뒤에 e, i, j, r, s 가 붙어서 나오면, 필기체를 쓸 때 어색하게 느껴지는 것입니다. 이것들이 가장 고난이도 ★★★의 상황이에요.

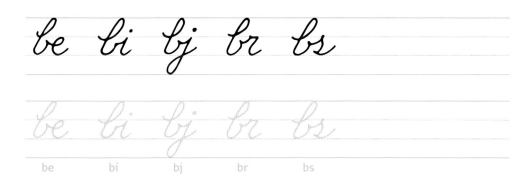

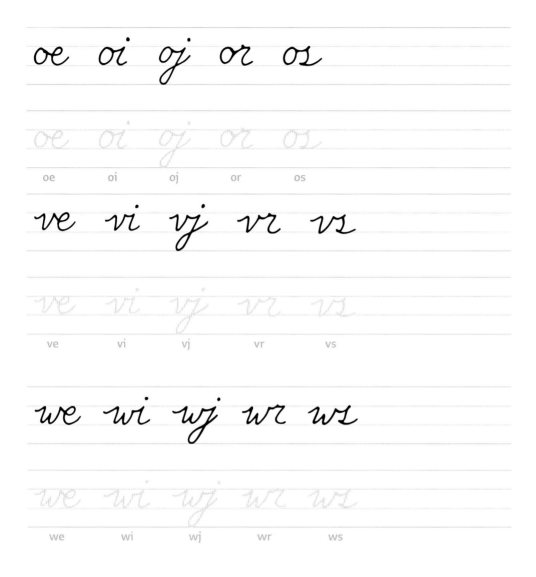

oe oi oj or os

ve vi vj vr vs

we wi wj wr ws

다만 모든 알파벳이 바닥부터 시작하는 게 더 쉽고 예쁘게 써집니다.

따라서 b o v w 뒤에 다른 알파벳을 연결하는 건 제일 쉬운 조합들보다 난이도가 있습니다.

지금부터는 b o v w 뒤에 다른 알파벳들이 붙는 모든 경우를 먼저 한 번씩 써보고, 가장 고난이도는 좀더 집중적으로 연습해보겠습니다.

b

ba bb bc bd be bf bg bh

ba bb bc bd be bf bg bh

bi bj bk bl bm bn bo bp

bi bj bk bl bm bn bo bp

bq br bs bt bu bv bw bx

bq br bs bt bu bv bw bx

by bz

by bz

oa ob oc od oe of og oh

oa ob oc od oe of og oh

oa ob oc od oe of og oh

oi oj ok ol om on oo op

oi oj ok ol om on oo op

oi oj ok ol om on oo op

oq or os ot ou ov ow ox

oq or os ot ou ov ow ox

oq or os ot ou ov ow ox

oy oz

oy oz

oy oz

va vb vc vd ve vf vg vh

va vb vc vd ve vf vg vh

va　　vb　　vc　　vd　　ve　　vf　　vg　　vh

vi vj vk vl vm vn vo vp

vi vj vk vl vm vn vo vp

vi　　vj　　vk　　vl　　vm　　vn　　vo　　vp

vq vr vs vt vu vv vw vx

vq vr vs vt vu vv vw vx

vq　　vr　　vs　　vt　　vu　　vv　　vw　　vx

vy vz

vy vz

vy　　vz

wa wb wc wd we wf wg wh

wa wb wc wd we wf wg wh

wa wb wc wd we wf wg wh

wi wj wk wl wm wn wo wp

wi wj wk wl wm wn wo wp

wi wj wk wl wm wn wo wp

wq wr ws wt wu wv ww wx

wq wr ws wt wu wv ww wx

wq wr ws wt wu wv ww wx

wy wz

wy wz

wy wz

begin (시작하다)

begin begin begin

before (전에)

before before before

because (때문에)

because because because

between (사이에)

between between between

behave (행동하다)

behave *behave behave*

big (큰)

big *big big*

bitter (쓴)

bitter *bitter bitter*

biography (전기)

biography *biography*

bicycle (자전거)

bicycle *bicycle bicycle*

bilingual (이중 언어 사용자의)

bilingual *bilingual*

subject (주제)

subject *subject subject*

object (사물)

object *object object*

project (프로젝트)

project *project* *project*

subjugate (지배하에 두다)

subjugate *subjugate*

bring (가져오다)

bring *bring* *bring*

break (깨다)

break *break* *break*

brother (형제)

brother *brother* *brother*

brown (갈색의)

brown *brown* *brown*

bridge (다리)

bridge *bridge* *bridge*

obscure (모호한)

obscure *obscure* *obscure*

absent (없는)

absent absent absent

subscribe (구독하다)

subscribe subscribe

obsidian (흑요석)

obsidian obsidian obsidian

absolute (절대적인)

absolute absolute absolute

absorb (흡수하다)

absorb *absorb* *absorb*

a-b부터 y-z까지, 모든 경우의 이어 쓰기를 연습하고 싶다면 아래 QR 코드 영상을 참고하세요.

▶ 모든 경우의 이어 쓰기 연습하기

·잉크잉크 영어 필기체·

필기체 '잘' 쓰는 방법

1) 영어 필기체 예쁘게 쓰는 법

이제 영어 필기체에서 글자를 연결하는 모든 경우의 수를 다 배워봤습니다.

지금까지 연습하느라 너무 고생하셨어요! 끈기 있게 해낸 자신에게 어깨를 토닥토닥해주세요. 분명 쓰는 방법을 터득했는데 필기체 모양이 아직은 썩 마음에 들지 않는 분들도 있을 거예요. 여기서 한 걸음 더 나아가기 위해서 저만의 영어 필기체 '잘' 쓰는 법을 준비했습니다!

모든 일에는 '기본'이 중요하다고 하지요. 영어 필기체도 마찬가지예요. 영어 필기체 쓰는 원리를 터득하지 못한 상태에서 꾸미는 법을 먼저 배우면 오히려 독이 될 수 있어요. 기본을 충실히 하고 꾸미는 법을 배운다면 큰 효과를 볼 수 있습니다.

아래 필기체 꾸미는 방법들을 한 번 읽어보는 것만으로도 글씨체가 어느 정도 정돈될 수 있어요! 교정된 필기체를 유지하기 위해서는 꾸준히 의식적으로 연습해야 한다는 것도 잊지 마세요.

❶ 글씨체 모양에 따른 느낌 변화

글씨의 모양이 '동글동글'하거나 '길쭉'할수록 또는 '세워' 쓰거나 '눕혀' 쓸수록 느낌이 어떻게 다른지 대략적으로 그려볼게요.

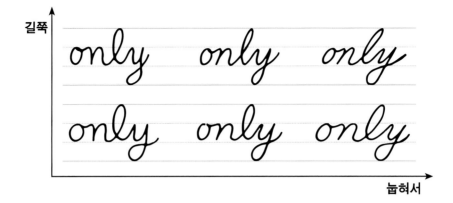

글자가 둥글고 세워진 형태일수록 일반적으로 귀여운 느낌을 주고, 그 반대로 길쭉하고 누운 형태일수록 멋지고 어른스러운 느낌을 준답니다.

이 중 가장 마음에 드는 것은 무엇인가요? 크게 표시를 해봅시다.

필기체를 예쁘게 쓴다는 것은 모양과 기울기를 일정하게 (통일성을 유지해서) 쓰는 것을 말합니다. 이제부터는 글자 연결을 제대로 해내는 것을 넘어서, 목표 글씨체에 맞추어 모양과 기울기를 일정하게 유지하면서 연습해봅시다.

❷ 키가 다른 알파벳들 확실히 구분해주기

지금까지 계속 이 선을 통해서 세 칸짜리 노트 위에 글씨 연습을 했습니다. 영어는 한글과 달리 키가 다른 알파벳들이 있기 때문이에요.

알파벳은 키에 따라서 크게 세 가지로 구분할 수 있습니다.

키가 작은 알파벳

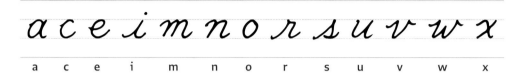

a c e i m n o r s u v w x

키가 큰 알파벳

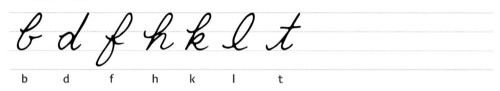

b d f h k l t

아래로 내려가는 알파벳

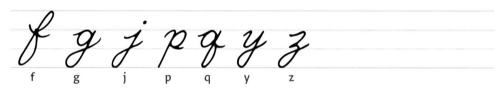

f g j p q y z

혹시 자신이 쓴 필기체를 보면 알파벳 간의 구별이 어렵게 느껴지나요? 그렇다면 알파벳들의 키를 확실히 구분해주면 가독성이 훨씬 좋아져요.

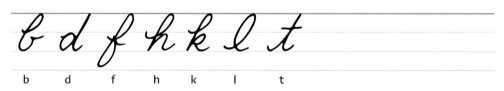

b d f h k l t

키가 큰 알파벳들은, 굵게 표시된 윗선까지 확실하게 터치해준다는 느낌으로요! 특히 l과 t를 확실히 올려 주는 게 중요합니다.

키가 작은 알파벳들은 중간 칸에 꽉 채워 줍니다.

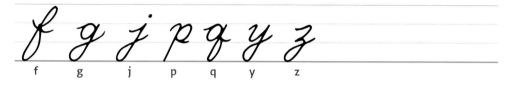

a c e i m n o r s u v w x

아래로 내려가는 알파벳들도 맨 아랫선까지 확실하게 터치하게 되면 보기좋게 대비가 됩니다. f는 맨 위도, 아래도 터치하는 알파벳인데요, 둘 중 아랫선을 터치하는 게 더 중요해요! b와의 구분을 위해서도요.

f g j p q y z

❸ 이음선은 최대한 붙여서

앞에서 왼쪽, 오른쪽 이음선을 부드럽게 연결해야 한다는 것을 말씀드렸어요.

bittle *little*

▲ 부드럽게 연결되지 못한 경우 (불필요한 획 있음) ▲ 부드럽게 연결된 경우 (불필요한 획 없음)

각 글자가 끝날 때마다 잠시 멈추고, 어떻게 부드럽게 연결할 수 있을지 고민하며 연습합시다. 이렇게 하면 금방 개선을 보실 수 있을 것입니다.

여기서 또 하나, 글자에 이음선을 최대한 붙여서 쓰면 가독성이 좋아집니다.

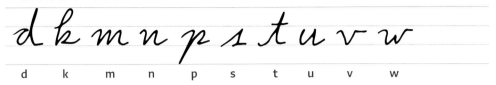

d k m n p s t u v w

▼ 이음선을 붙여서 쓸 경우

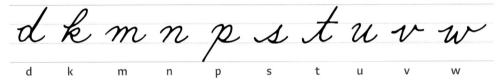

d k m n p s t u v w

글자가 아닌 선들이 많아지면 나중에 다시 보았을 때 한눈에 들어오지 않아요.

▲ 한눈에 들어오지 않는 경우 ▲ 한눈에 들어오는 경우

최대한 선을 깔끔하게 붙여서 쓰는 연습을 합시다.

2) 필기체 멋지게 쓰는 노하우

이전까지는 글자 자체를 비율 좋고 탄탄하게 연습하는 과정이었어요. 지금부턴 본격적으로 장식을 추가하는 방법들입니다. 여기서부터는 개성이 많이 들어가요. 저는 제가 유용하게 사용하는 방법들을 알려드릴게요. 마음껏 변용하셔서 본인만의 글씨체를 완성해 보세요!

❶ 처음과 끝을 꾸며주기

이음선은 원래 알파벳 사이를 이어줄 때 사용되지만, 단어의 시작과 끝에도 이음선을 살짝 살려 주면 훨씬 멋스러워질 수 있어요.

apple

▲ 이음선 없음

apple

▲ 이음선 있음

mayday

▲ 이음선 없음

mayday

▲ 이음선 있음

위 예시처럼요! 제가 사용하는 글자의 처음과 끝 꾸며주는 방법을 각각 보여드릴게요.

앞꾸미기

시작 부분의 모양에 따른 패턴이 있어요.

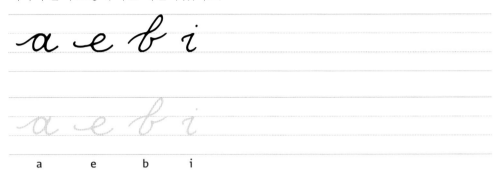

볼록 곡선

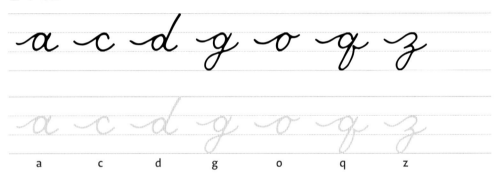

오목 곡선

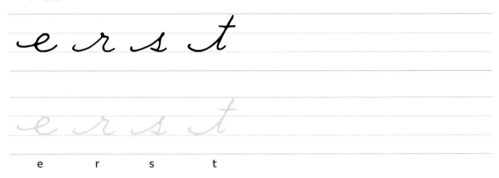

곡선으로 시작하는 것들은 그 볼록/오목함에 맞추어 시작선을 꾸며주면 됩니다.

긴 세로선

긴 세로선은 맨 앞에서 살짝 볼록하게 꺾어 주는 게 멋스러워서 저는 이렇게 하고 있어요.

b f h k l

b f h k l

짧은 세로선

①

i j m n p u v w x y

②

i j m n p u v w x y

i j m n p u v w x y

i j m n p u v w x y

짧은 세로선은 비교적 자유로운 편으로, 세 가지 중에 그때그때 마음에 드는 것을 골라서 해주는 편입니다.

뒷꾸미기

뒷꾸미기는 앞꾸미기보다 심플해요.

a b c d e f g h i

j k l m n o p q r

s t u v w x y z

대체로 오목한 곡선 모양으로 끝나기 때문에 그걸 조금 더 길게 연장해주거나

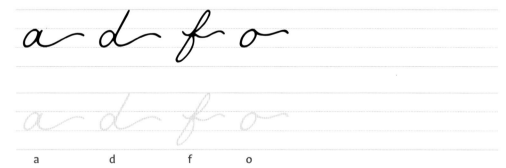

a d f o

마지막 변형으로 끝을 살짝 꼬아서 마무리해주어도 좋습니다.

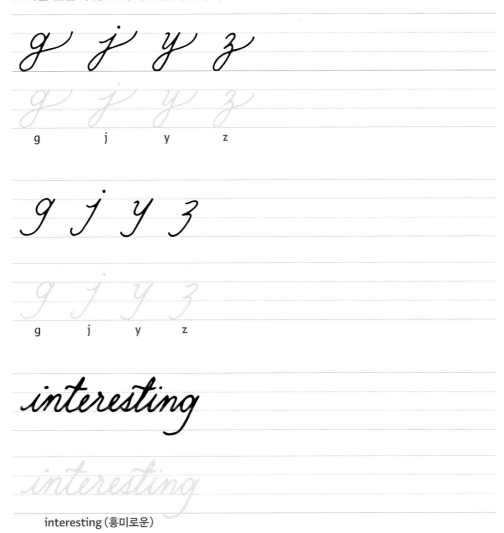

interesting (흥미로운)

그리고 밑에서 고리를 만드는 g, j, y, z 같은 것들은 꼬아서 마무리하기엔 좀 과한 느낌이 들
수가 있어요. 심플하게 마무리해주거나, 저는 아예 고리를 만들지 않고 아래쪽까지 길게
늘어뜨려 끝내기도 합니다.

❷ t의 가로선 꾸밈

가장 기본적인 방법은 평평한 일자로 그리는 것이지만, 앞뒤 이음선 장식이 생기면 살짝 물
결치듯이 그려주는 것이 참 어울립니다.

평범한 기본 가로선

atom

butter

atom (원자)

butter (버터)

꾸밈 가로선

atom

butter

atom

butter

개인적으로 이런 선들이 글씨의 시그니처를 담당하기도 하고, 디테일이 확 올라가는 방법
이니 잘 연습해서 나만의 꾸밈선을 만들어보세요!

❸ 삐침 길게 하고 중간중간 끊어쓰기

유독 긴 글자를 쓸 때, 아무리 한 번에 잘 쓰려고 해도 글씨가 우그러질 때가 많습니다. 저는 간혹 모양 조정과 편한 필기를 위해서 잠시 끊고 갈 때가 있어요. 제가 애용하는 끊어가는 글자는 g, j, p, y, z 입니다.

모두 왼쪽 아래로 깊게 들어가는 글자란 공통점이 있어요. g, j, y, z는 마지막 이음선에서 고리를 만들지 않고 그냥 아래로 늘어뜨리는 방법도 있다고 말씀드렸는데요, 사실 저는 단어 중간에서도 끊어쓰는 것을 애용합니다. 예를 한 번 들어볼게요.

끊어서 쓰기, 이어서쓰기

▼ 이어서 쓰기

projector

▼ 끊어서 쓰기

projector

projector (프로젝터)

단어 중간에 들어가는 j를 멋지게 쓰기란 생각보다 어려웠어요. 그래서 한번 끊어서 써봤는데 훨씬 편하고 글씨도 깔끔해져서 유용하게 쓰고 있습니다. g, y, z도 마찬가지에요. 한 번 더 해 볼까요?

▼ 이어서 쓰기

grapefruit

▼ 끊어서 쓰기

grapefruit

grapefruit (자몽)

g가 맨 처음에 오지만, 살짝 떼고 그려도 어색하지 않죠. 가독성도 좋아지기도 합니다. 여기서 p도 봐 주세요. 안 떼고 한 번에 쓰면 p의 긴 세로선이 가끔 못나게 그려질 때가 있습니다. 꼭 그렇지 않더라도 중간에 펜을 한 번 떼고 손 위치를 살짝 바꿔 쥐고 마무리하면 편할 때가 많아요.

g, j, p, y, z, 이 다섯 알파벳은 끊어 쓰기 제일 적합한 것들이라고 생각해요. 하지만 그게 아니더라도, 획이 꺾이는 부분 어디서든 힘을 때 살짝 떼었다가 다시 그려도 괜찮답니다! 한 번에 잘 써질 때까지 분절해서 연습하는 거예요.

상당히 유용한 방법이기 때문에 조금 더 연습하고 갈게요.

playground

playground (운동장)

journey

journey (여정)

youngster

youngster

youngster (청소년)

zipper

zipper

zipper (지퍼)

❹ 자간 조절하기

자간 조절은, 평소 글씨에서보다는 편지의 첫머리나 짧은 임팩트를 주고 싶을 때 사용하는 방법입니다.

open up!

이런 식으로 글자를 통해서 장식 효과까지 취할 수 있어요. 글씨 자체는 길고 좁게 쓰되 이음선을 한껏 옆으로 늘려 주세요.

open up

open up

글씨가 옆으로 아주 길어지기 때문에, 글의 내용을 전환할 때 구분선으로도 쓸 수 있습니다.

a b c d e f g h i j k l

a b c d e f g h i j k l

m n o p q r s t u v w

m n o p q r s t u v w

x y z

x y z

주의할 점은, 덩달아 글씨까지 늘어지면 안 됩니다! 글씨 자체는 좁게 써야 예뻐요. 특히 n, u가 따라서 늘어지기 쉽습니다. 주의합시다!

▼ 잘못 쓴 예시

again _picnic_

again (다시) **picnic (소풍)**

종종 쓸 수 있는 예시입니다.

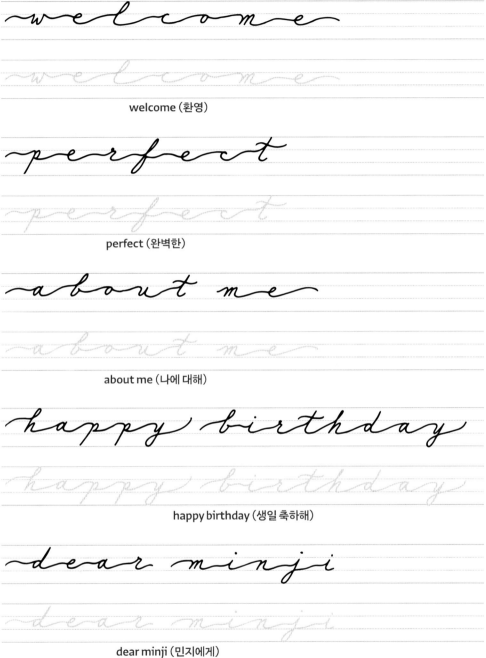

welcome (환영)

perfect (완벽한)

about me (나에 대해)

happy birthday (생일 축하해)

dear minji (민지에게)

❺ 세로선 덧칠하기

필기체에 강조 효과를 더하는 또다른 방법입니다. 어렸을 때 글자에 그림자 놀이를 한 적다들 있죠? 그것의 영어 버전이라고 생각하시면 쉽습니다.

잉크잉크 잉크잉크

세로로 내려가는 선을 이중으로 그려 마치 굵게 보이도록 강조하는 방법이에요. 이를 통해 손쉽게 강조와 화려함을 추가할 수 있습니다.

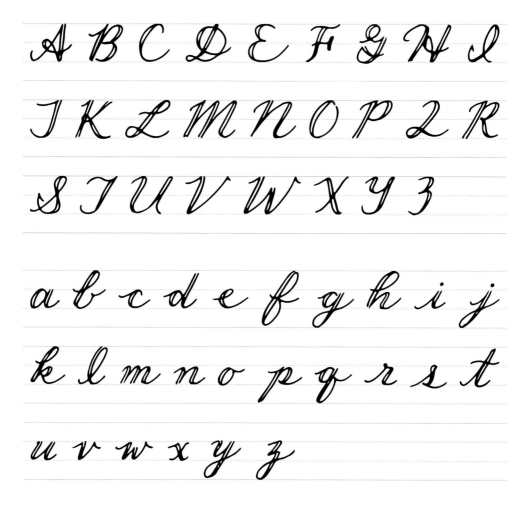

주의할 점은, 같은 세로선이더라도 올라가는 선에는 이중선을 그리지 않아야 해요!

M

예를 들어, M에서 이 두 곳은 상승하는 부분이므로 그대로 두고, 내려가는 세로선만 이중선으로 강조해주세요.

이 이중선은 세로로 내려쓰는 부분을 굵게 보이게 해주는 거에요. 따라서 누르는 만큼 굵게 나오는 펜으로 쓴 효과를 줍니다. 이중선을 그리는 것을 넘어서 실제 필압에 따라 굵게 나오는 붓펜이나 만년필로 쓸 수도 있습니다!

calligraphy(캘리그라피)

calligraphy　　*calligraphy*

다만 필압을 조절하면서 글씨를 쓰는 것은 난이도가 두 배 이상 올라갑니다. 이 부분이 재미있게 느껴진다면 캘리그래피의 세계로 한 발짝 더 나아가 보는 것을 추천합니다.

자주 쓰는
단어 연습 노트

1) 이름 쓰기

❶ 한글 성씨 영어 쓰기

김 (Kim)

Kim Kim

Kim

이 (Lee)

Lee Lee

Lee

박 (Park)

Park Park

Park

최 (Choi)

Choi *Choi*

Choi

정 (Jung)

Jung *Jung*

Jung

강 (Kang)

Kang *Kang*

Kang

조 (Cho)

Cho *Cho*

Cho

윤 (Yoon)

Yoon Yoon

Yoon

장 (Jang)

Jang Jang

Jang

유 (Yoo)

Yoo Yoo

Yoo

❷ 영어 이름 쓰기

리암 (Liam)

Liam Liam

Liam

노아 (Noah)

Noah Noah

Noah

올리버 (Oliver)

Oliver Oliver

Oliver

엘리야 (Elijah)

Elijah Elijah

Elijah

윌리엄 (William)

William William

William

제이콥 (Jacob)

Jacob Jacob

Jacob

이선 (Ethan)

Ethan Ethan

Ethan

마이클 (Michael)

Michael Michael

Michael

제임스 (James)

James James

James

벤자민 (Benjamin)

Benjamin Benjamin

Benjamin

올리비아 (Olivia)

Olivia Olivia

Olivia

엠마 (Emma)

Emma Emma

Emma

에바 (Ava)

Ava Ava

Ava

샬럿 (Charlotte)

Charlotte

Charlotte

소피아 (Sophia)

Sophia

Sophia

이사벨라 (Isabella)

Isabella

Isabella

아멜리아 (Amelia)

Amelia

Amelia

미아 (Mia)

Mia Mia

Mia

에블린 (Evelyn)

Evelyn Evelyn

Evelyn

하퍼 (Harper)

Harper Harper

Harper

2) 날짜 쓰기

❶ 월 쓰기 (January to December)

1월 (January)

January January

January

2월 (February)

February February

February

3월 (March)

March March

March

4월 (April)

April April

April

5월 (May)

May May

May

6월 (June)

June June

June

7월 (July)

July July

July

8월 (August)

August August

August

9월 (September)

September September

September

10월 (October)

October October

October

11월 (November)

November November

November

12월 (December)

December December

December

❷ 요일 쓰기 (Sunday to Saturday)

일요일 (Sunday)

Sunday Sunday

Sunday

월요일 (Monday)

Monday Monday

Monday

화요일 (Tuesday)

Tuesday Tuesday

Tuesday

수요일 (Wednesday)

Wednesday Wednesday

Wednesday

목요일 (Thursday)

Thursday Thursday

Thursday

금요일 (Friday)

Friday Friday

Friday

토요일 (Saturday)

Saturday Saturday

Saturday

❸ 기념일 쓰기

신정 (New Year's Day)

New Year's Day

New Year's Day

설날 (lunar New Year)

Lunar New Year

Lunar New Year

삼일절 (Independence Movement Day)

Independence Movement Day

Independence Movement Day

식목일 (Arbor day)

Arbor Day

Arbor Day

석가탄신일 (Buddah's Birthday)

Buddah's Birthday

Buddah's Birthday

근로자의 날 (Labor Day)

Labor Day

Labor Day

어린이날 (Children's Day)

Children's Day

Children's Day

어버이날 (Parents' Day)

Parents' Day

Parents' Day

현충일 (Memorial Day)

Memorial Day

Memorial Day

제헌절 (Constitution Day)

Constitution Day

광복절 (National Liberation Day)

National Liberation Day

추석 (Chuseok)

Chuseok

개천절 (National Foundation Day)

National Foundation Day

National Foundation Day

성탄절 (Christmas)

Christmas

Christmas

3) 인사말 쓰기

일상 인사

안녕하세요. (Hello.)

Hello.

Hello.

잘 지내요? (How are you?)

How are you?

How are you?

아침 인사 (Good morning.)

Good morning.

Good morning.

오후 인사 (Good afternoon.)

Good afternoon.

Good afternoon.

저녁 인사 (Good evening.)

Good evening.

Good evening.

밤 인사 (Good night.)

Good night.

Good night.

만나서 반가워요. (Nice to meet you.)

Nice to meet you.

Nice to meet you.

좋은 하루 보내세요. (Have a great day.)

Have a great day.

Have a great day.

나중에 봐요. (See you later.)

See you later.

See you later.

잘 지내요. (Take care.)

Take care.

Take care.

안부 인사 (Best regards,)

Best regards,

Best regards,

시간 내줘서 고마워요. (Thanks for your time.)

Thanks for your time.

Thanks for your time.

명절 인사, 기념일 인사

메리 크리스마스 & 해피 뉴 이어! (Merry Christmas and Happy New Year!)

Merry Christmas and

Happy New Year!

Merry Christmas and

Happy New Year!

연휴, 휴가 인사 (Have a wonderful holiday!)

Have a wonderful holiday!

Have a wonderful holiday!

졸업을 축하해요. (Congratulations on your graduation.)

Congratulations on

your graduation.

Congratulations on

your graduation.

생일 축하해요. (Happy Birthday.)

Happy Birthday.

Happy Birthday.

꿈꾸는 모든 일이 이뤄지길 바랄게요. (May all your dreams come true.)

May all your

dreams come true.

May all your

dreams come true.

기념일 축하 인사 (Happy anniversary!)

Happy anniversary!

Happy anniversary!

주말 계획이 뭐예요? (What are your plans for the weekend?)

What are your plans for

the weekend?

What are your plans for

the weekend?

오늘 하루 어땠어요? (How's your day been?)

How's your day been?

How's your day been?

오늘 회사에서 아주 바빴어요. (I had a really busy day at work.)

I had a really busy

day at work.

I had a really busy

day at work.

내일 미팅 시간이 언제예요? (What time is our meeting tomorrow?)

What time is our meeting tomorrow?

감기에 걸린 것 같아요. (I think I've got a cold.)

I think I've got a cold.

좋은 책 추천 좀 해줄래요? (Can you recommend a good book?)

Can you recommend a good book?

Can you recommend a good book?

언제 커피 한잔해요. (Let's grab a coffee sometime.)

Let's grab a coffee

sometime.

Let's grab a coffee

sometime.

콘서트가 정말 기대돼요. (I'm really looking forward to the concert.)

I'm really looking

forward to the concert.

I'm really looking

forward to the concert.

반려동물 키우세요? (Do you have any pets?)

Do you have any pets?

Do you have any pets?

오늘 날씨가 좋아요. (The weather is lovely today.)

The weather is lovely today.

The weather is lovely today

어젯밤에 최근 화 봤어요? (Did you watch the latest episode last night?)

Did you watch the

latest episode last night?

Did you watch the

latest episode last night?

휴가를 갈 생각이에요. (I'm thinking about going on a vacation.)

I'm thinking about

going on a vacation.

I'm thinking about

going on a vacation.

What's your favorite
type of music?

What's your favorite
type of music?

아침에 아침 열쇠를 찾을 수 없었어요. (I couldn't find my keys this morning.)

I couldn't find my keys

this morning.

I couldn't find my keys

this morning.

최신 개봉 영화에 대한 뉴스를 들어봤나요? (Have you heard the news about the new movie release?)

Have you heard the news

about the new movie release?

Have you heard the news

about the new movie release?

5) 잉크잉크 취향의 단어들

❶ 책, 영화 제목

오만과 편견 (Pride and Prejudice)

Pride and Prejudice

Pride and Prejudice

위대한 개츠비 (The Great Gatsby)

The Great Gatsby

The Great Gatsby

전쟁과 평화 (War and Peace)

War and Peace

War and Peace

호밀밭의 파수꾼 (The Catcher in the Rye)

The Catcher in the Rye

The Catcher in the Rye

반지의 제왕 (The Lord of the Rings)

The Lord of the Rings

The Lord of the Rings

두 도시 이야기 (A Tale of Two Cities)

A Tale of Two Cities

죄와 벌 (Crime and Punishment)

Crime and Punishment

오디세이 (The Odyssey)

The Odyssey

노인과 바다 (**The Old Man and the Sea**)

The Old Man and the Sea

The Old Man and the Sea

멋진 신세계 (**Brave New World**)

Brave New World

Brave New World

대부 (**The Godfather**)

The Godfather

The Godfather

쇼생크 탈출 (The Shawshank Redemption)

The Shawshank Redemption

The Shawshank Redemption

스타워즈 (Star Wars)

Star Wars

Star Wars

인셉션 (Inception)

Inception

Inception

파이트 클럽 (Fight Club)

Fight Club

Fight Club

매트릭스 (The Matrix)

The Matrix

The Matrix

카사블랑카 (Casablanca)

Casablanca

Casablanca

바람과 함께 사라지다 (Gone with the Wind)

Gone with the Wind

Gone with the Wind

라이온 킹 (The Lion King)

The Lion King

The Lion King

토이 스토리 (Toy Story)

Toy Story

Toy Story

❷ 음악 용어

라르고 : 매우 느린 속도로 (largo)

largo

largo

아다지오 : 천천히 (adagio)

adagio

adagio

알레그로 : 쾌활하게 (allegro)

allegro

allegro

비바체 : 생기있게, 빠르게 (vivace)

vivace

vivace

아템포 : 본디 빠르기로 (a tempo)

a tempo

a tempo

페르마타 : 늘임표 (fermata)

fermata

fermata

작품 (opus, op)

opus, op.

opus, op.

디미누엔도 : 점점 여리게 (diminuendo)

diminuendo

diminuendo

아파시오나토 : 정열적으로 (appassionato)

appassionato

appassionato

그라치오소 : 우아하게 (grazioso)

grazioso

grazioso

칸타빌레 : 노래하듯이 (cantabile)

cantabile

cantabile

❸ 음식 메뉴 용어

아뮤즈 부쉬 (Amuse-Bouche) : 메인 디쉬 전에 제공되는 가벼운 한 입 요리

Amuse-Bouche

Amuse-Bouche

애피타이저 (Appetizer) : 전채, 식사 초반에 가볍게 맛보는 요리

Appetizer

Appetizer

메인 코스 (Main Course)

Main Course

Main Course

디저트 (Dessert)

Dessert

Dessert

커피와 다이제스티프 (Coffee and Digestifs) : 커피와 식후주

Coffee and Digestifs

Coffee and Digestifs

쁘띠푸르 (Petit Fours) : 식후에 커피와 함께 제공되는 작은 케이크

Petit Fours

Petit Fours

비프 카르파초 (Beef Carpaccio) : 익히지 않은 쇠고기 요리

Beef Carpaccio

Beef Carpaccio

푸아그라 (Foie Gras) : 거위의 간 요리

Foie Gras

Foie Gras

트러플 리소토 (Truffle Risotto)

Truffle Risotto

Truffle Risotto

랍스터 비스크 (Lobster Bisque) : 랍스터를 조리한 수프

Lobster Bisque

Lobster Bisque

코코뱅 (Coq au Vin) : 와인에 조리한 닭고기 스튜

Coq au Vin

Coq au Vin

라따뚜이 (Ratatouille) : 여러 가지 채소를 썰어 익힌 요리

Ratatouille

Ratatouille

야생 버섯 링귀니 (Wild Mushroom Linguine) : 납작한 모양의 파스타

Wild Mushroom Linguine

Wild Mushroom Linguine

크렘 브륄레 (Crème Brûlée) : 커스터드 크림 위에 설탕을 녹여 굳힌 디저트

Crème Brûlée

Crème Brûlée

초콜릿 수플레 (Chocolate Soufflé) : 머랭과 초콜릿을 오븐에서 구워낸 디저트

Chocolate Soufflé

Chocolate Soufflé

에스프레소 (Espresso)

Espresso

Espresso

아메리카노 (Americano)

Americano

Americano

카푸치노 (Cappuccino)

Cappuccino

Cappuccino

아이스 라떼 (Iced Latte)

Iced Latte

Iced Latte

아포가토 (Affogato)

Affogato

Affogato

프라푸치노 (Frappuccino)

Frappuccino

Frappuccino

마티니 (Martini)

Martini

Martini

마가리타 (Margarita)

Margarita

Margarita

올드패션드 (Old Fashioned)

Old Fashioned

Old Fashioned

모히토 (Mojito)

Mojito

Mojito

코스모폴리탄 (Cosmopolitan)

Cosmopolitan

Cosmopolitan

네그로니 (Negroni)

Negroni

Negroni

위스키 사워 (Whiskey Sour)

Whiskey Sour

Whiskey Sour

피나콜라다 (Pina Colada)

Pina Colada

Pina Colada

데킬라 선라이즈 (Tequila Sunrise)

Tequila Sunrise

Tequila Sunrise

· 잉크잉크 영어 필기체 ·

도전!
긴 문장 쓰기

1) 영어 명시 쓰기

❶ 로버트 프로스트 〈가지 않은 길〉 쓰기

The Road Not Taken

by Robert Frost

Two roads diverged in

a yellow wood, And sorry

I could not travel both

And be one traveler,

가지 않은 길 (로버트 프로스트)

단풍 든 숲속에 두 갈래 길이 있었습니다.
몸이 하나니 두 길을 가지 못하는 것을
안타까워하며, 한참을 서서

The Road Not Taken By Robert Frost

Two roads diverged in a yellow wood,
And sorry I could not travel both
And be one traveler,

따라 쓰기

The Road Not Taken

by Robert Frost

Two roads diverged in

a yellow wood, And sorry

I could not travel both

And be one traveler,

long I stood And looked

down one as far as

I could To where it bent

in the undergrowth;

Then took the other,

as just as fair, And having

perhaps the better claim,

낮은 수풀로 꺾여 내려가는 한쪽 길을
멀리 끝까지 바라다보았습니다.
그리고 다른 길을 택했습니다, 똑같이 아름답고,
아마 더 좋은 길이라 생각했지요.

long I stood And looked down one as far as
I could To where it bent in the undergrowth;
Then took the other, as just as fair,
And having perhaps the better claim,

long I stood And looked

down one as far as

I could To where it bent

in the undergrowth;

Then took the other,

as just as fair, And having

perhaps the better claim,

Because it was grassy

and wanted wear;

Though as for that

the passing there Had worn

them really about the same,

And both that morning

equally lay In leaves no

step had trodden black.

풀이 무성하고 발길을 부르는 듯했으니까요.
그 길도 걷다보면 지나간 자취가
두 길을 같도록 하겠지만요.
그날 아침 두 길은 똑같이 놓여 있었고
낙엽 위로는 아무런 발자국도 없었습니다.

Because it was grassy and wanted wear;
Though as for that the passing there
Had worn them really about the same,
And both that morning equally lay
In leaves no step had trodden black.

Because it was grassy

and wanted wear;

Though as for that

the passing there Had worn

them really about the same,

And both that morning

equally lay In leaves no

step had trodden black.

Oh, I kept the first for

another day!

Yet knowing how way leads

on to way, I doubted if

I should ever come back.

I shall be telling this

with a sigh Somewhere

ages and ages hence:

아, 나는 한쪽 길은 훗날을 위해 남겨두었습니다!
길이란 이어져 있어 계속 가야만 한다는 걸 알기에
다시 돌아올 수 없을 거라 여기면서요.
오랜 세월이 지난 후 어디에선가
나는 한숨지으며 이야기할 것입니다.

Oh, I kept the first for another day!
Yet knowing how way leads on to way,
I doubted if I should ever come back.
I shall be telling this with a sigh
Somewhere ages and ages hence:

Oh, I kept the first for

another day!

Yet knowing how way leads

on to way, I doubted if

I should ever come back.

I shall be telling this

with a sigh Somewhere

ages and ages hence:

Two roads diverged in
a wood, and I —
I took the one less
traveled by, and that has
made all the difference.

사람들이 적게 간 길을 택했다고
그리고 그것이 내 모든 것을 바꾸어놓았다고.

Two roads diverged in a wood, and I—
I took the one less traveled by,
And that has made all the difference.

Two roads diverged in

a wood, and I —

I took the one less

traveled by, and that has

made all the difference.

Splendour in the grass

by William Wordsworth

What though the radiance

which was once so bright

Be now forever taken from

my sight, Though nothing

can bring back the hour

초원의 빛 (윌리엄 워즈워스)

한때 그토록 찬란했던 빛이거만
이제는 속절없이 사라진
다시는 돌아올 수 없는

Splendour in the Grass by William Wordsworth

What though the radiance
which was once so bright
Be now forever taken from my sight,
Though nothing can bring back the hour

Splendour in the grass

by William Wordsworth

What though the radiance

which was once so bright

Be now forever taken from

my sight, Though nothing

can bring back the hour

Of splendour in the grass,

of glory in the flower?

I We will grieve not,

rather find Strength

in what remains behind

In the primal sympathy

Which, having been,

must ever be.

초원의 빛이여
꽃의 영광이여
우리는 슬퍼하지 않으리
오히려 강한 힘으로 살아남으리
존재의 영원함을
티 없는 가슴으로 믿으리

Of splendour in the grass,
of glory in the flower?
I We will grieve not, rather find
Strength in what remains behind
In the primal sympathy
Which, having been, must ever be.

Of splendour in the grass,

of glory in the flower?

I We will grieve not,

rather find Strength

in what remains behind

In the primal sympathy

Which, having been,

must ever be.

In the soothing thoughts

that spring Out of human

suffering, In the faith

that looks through death,

In years that bring

the philosophic mind.

삶의 고통을 사색으로 어루만지고
죽음마저 꿰뚫는
명철한 믿음이라는 세월의 선물로

In the soothing thoughts that spring
Out of human suffering,
In the faith that looks through death,
In years that bring the philosophic mind.

172

In the soothing thoughts

that spring Out of human

suffering, In the faith

that looks through death,

In years that bring

the philosophic mind.

❶ 스티브 잡스 명언설문 쓰기

Stay hungry. Stay foolish.

Stewart and his team

put out several issues of

the Whole Earth Catalog,

and then when it had run

its course,

항상 갈망하라 항상 우직하라

스튜어트와 그의 팀은《지구백과》의 개정판을 몇
차례 출간했고,
그렇게 과정을 다한 다음에 최종 판을 내놓았습니다.

Stay Hungry Stay Foolish

Stewart and his team put out several
issues of the Whole Earth Catalog,
and then when it had run its course,

Stay hungry. Stay foolish.

Stewart and his team

put out several issues of

the Whole Earth Catalog,

and then when it had run

its course.

they put out a final issue.

It was the mid-1970s,

and I was your age.

On the back cover of their

final issue was a

photograph of an early

morning country road,

the kind you might find

그때가 1970년대 중반,
제가 여러분 나이 때였습니다.
최종판의 뒷 표지에는
이른 아침 시골길의 사진이 있었는데,
아마 당신이 모험을 좋아한다면,

they put out a final issue.
It was the mid-1970s, and I was your age.
On the back cover of their final issue
was a photograph of an early morning
country road, the kind you might find

they put out a final issue.

It was the mid-1970s,

and I was your age.

On the back cover of their

final issue was a

photograph of an early

morning country road,

the kind you might find

yourself hitchhiking on if

you were so adventurous.

Beneath it were the words

: 'Stay hungry.

: 'Stay hungry.

It was their farewell

message as they signed

off. Stay hungry.

히치하이킹을 하고 싶다는 생각이 들었을 것입니다
사진 밑에는 이런 말이 있었습니다.
"항상 갈망하라. 항상 우직하라."
책을 끝맺으며 보내는 그들의 마지막 인사였습니다.
항상 갈망하라. 항상 우직하라.

yourself hitchhiking on if you were so
adventurous. Beneath it were the words
: 'Stay Hungry. Stay Foolish.'
It was their farewell message as they signed
off. Stay Hungry.

따라 쓰기

yourself hitchhiking on if

you were so adventurous.

Beneath it were the words

"Stay hungry.

Stay foolish."

It was their farewell

message as they signed

off. Stay hungry.

Stay foolish. And I have always wished that for myself. And now, as you graduate to begin anew, I wish that for you.

An excerpt from Steve Jobs' Stanford commencement address

그리고 지금, 졸업을 하고 새로운 출발을 하는
여러분도,
그러하길 바랍니다.

스티브 잡스 스탠퍼드 대학 졸업식 연설문 발췌

Stay Foolish.
And I have always wished that for myself.
And now, as you graduate to begin anew,
I wish that for you.

An excerpt from Steve Jobs' Stanford
Commencement Address

Stay foolish. And I have always wished that for myself. And now, as you graduate to begin anew, I wish that for you.

An excerpt from Steve Jobs' Stanford commencement address

The greatest glory in living lies not in never falling, but in rising every time we fall.

— Nelson Mandela

인생에서 가장 큰 영광은
절대로 넘어지지 않는 것이 아니라
넘어질 때마다 일어서는 데 있다.
– 넬슨 만델라

The greatest glory in living lies not
in never falling, but in rising every time we fall.
– Nelson Mandela

The greatest glory in

living lies not in never

falling, but in rising

every time we fall.

—Nelson Mandela

Life is either a daring adventure
or nothing at all.
—Helen Keller

인생은 대단한 모험이 아니라면 아무것도 아닌 것이다.
– 헬렌 켈러

Life is either a daring adventure or nothing at all.
–Helen Keller

Life is either a daring
adventure
or nothing at all.

— Helen Keller

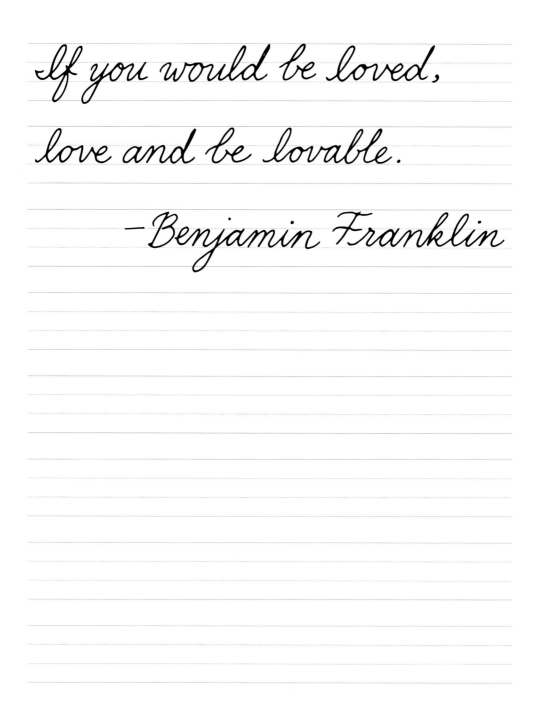

If you would be loved,

love and be lovable.

−Benjamin Franklin

사랑받고 싶다면 사랑하고 사랑스럽게 행동하라.
– 벤자민 프랭클린

If you would be loved, love and be lovable.
– Benjamin Franklin

If you would be loved,

love and be lovable.

— Benjamin Franklin

Try not to become a man
of success but rather try
to become a man of value.
— Albert Einstein

성공한 사람이 되려 하지 말고
가치 있는 사람이 되려고 노력하라.
- 알버트 아인슈타인

Try not to become a man of success but rather
try to become a man of value.
- Albert Einstein

Try not to become a man

of success but rather try

to become a man of value.

— Albert Einstein

Our greatest weakness lies
in giving up. The most
certain way to succeed
is always to try just
one more time.

—Thomas Edison

우리의 가장 큰 약점은 포기하는 것이다.
성공하는 가장 확실한 방법은 그냥 한 번 더 하는 것이다.
- 토머스 애디슨

Our Greatest weakness lies in giving up.
The most certain way to succeed is always to try
just one more time.
– Thomas Edison

Our greatest weakness lies

in giving up. The most

certain way to succeed

is always to try just

one more time.

— Thomas Edison

Dear Mom,

I hope this letter finds you well. As I sit down to write this to you, I am filled with memories of my childhood and the priceless moments we've

사랑하는 엄마

편지가 잘 도착하길 바라요.
엄마한테 편지를 쓰려고 앉으니,
제 어렸을 적과 우리가 함께 나누었던
소중한 시간에 대한 기억이 가득 떠올라요.

Dear Mom,

I hope this letter finds you well.
As I sit down to write this to you,
I am filled with memories of my
childhood and the priceless moments
we've

Dear Mom,

I hope this letter finds

you well. As I sit down

to write this to you,

I am filled with memories

of my childhood and the

priceless moments we've

shared. The times when
we were always together
are some of the happiest
memories I hold, and I am
endlessly thankful for those
days. Even though we can't
spend as much time
together now as we did back

언제나 엄마랑 붙어 있었던 때가
제 가장 행복했던 기억 중 하나예요,
그때 생각을 하면 늘 감사해요.
이제 그때만큼 우리가 서로 시간을 함께
많이 보내진 못하지만,

shared. The times when we were
always together are some of the happiest
memories I hold, and I am endlessly
thankful for those days.
Even though we can't spend as much
time together now as we did back

shared. The times when
we were always together
are some of the happiest
memories I hold, and I am
endlessly thankful for those
days. Even though we can't
spend as much time
together now as we did back

then, my love and
appreciation for you have
only grown. Distance and
time haven't diminished the
bond we share, but rather
strengthened it. Please
know that even though
I may not always say it,

엄마에 대한 제 사랑과 감사함은
커져만 가는 것 같아요.
거리와 시간은 우리의 유대를 약화시키지 않고,
오히려 더 깊게 해주었어요.
매번 말로 해드리진 못해도,

then, my love and appreciation for you have
only grown. Distance and time haven't
diminished the bond we share, but rather
strengthened it. Please know that
even though I may not always say it,

then, my love and
appreciation for you have
only grown. Distance and
time haven't diminished the
bond we share, but rather
strengthened it. Please
know that even though
I may not always say it,

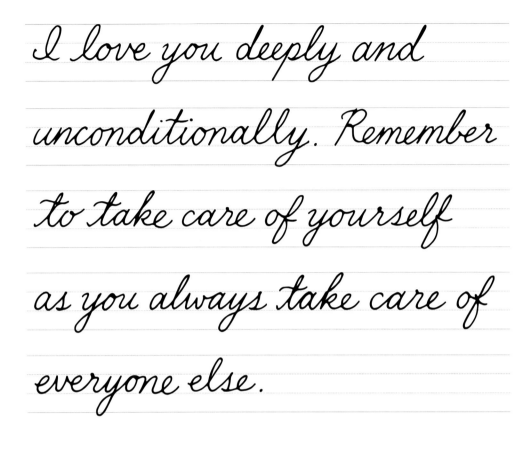

I love you deeply and unconditionally. Remember to take care of yourself as you always take care of everyone else.

엄마를 진심으로 사랑하는 거 아시죠?
늘 다른 사람들을 신경써주시는 만큼
엄마 몸도 챙기셔야 해요.

I love you deeply and unconditionally.
Remember to take care of yourself
as you always take care of everyone else.

I love you deeply and
unconditionally. Remember
to take care of yourself
as you always take care of
everyone else.

I am eagerly waiting for

next visit when we can

create more memories

together.

With all my love,

Minji

또 다른 기억들을 만들어갈
다음 만남도 벌써 기다려져요.
모든 사랑을 담아,
민지

I am eagerly waiting for
next visit when we can
create more memories together.
With all my love,
Minji

따라 쓰기

I am eagerly waiting for

next visit when we can

create more memories

together.

With all my love,

Minji

끝까지 해내느라
정말 고생 많으셨습니다!

지금까지 필기체가 왜 이렇게 생겼는지 이해 ⇒ 글자 하나하나 써보기 ⇒ 이어서 쓰는 것 연습해보기 ⇒ 좀 더 글씨를 고르게 써보기 ⇒ 장식을 추가해보기 ⇒ 무한 반복 연습을 통해 꼼수 없이 탄탄한 실력을 쌓았어요.

무엇이든 처음부터 끝까지 혼자 해내는 것보다, 마음 맞는 친구와 함께 하는 것이 즐겁고 쉽잖아요. 옆에서 내내 같이 걷고 있는 친구 같은 느낌이길 바라는 마음으로 책을 구성하였어요.

제대로 된 필기체 연습은 이 책을 끝내고 덮는 순간부터 시작입니다!

지금부턴 주변에서 보는 모든 영어 단어들을 필기체로 적어보세요. 의식하지 않아도 필기체가 술술 나올 수 있도록 훈련을 해줄 차례입니다.
일정 레벨에 도달한 분들은 계속 연습을 하면, 이제는 달라질 게 없다고 느껴져 지루할 때가 있습니다. 하지만 분명 어느 순간, 어디에서도 배우지 않은 자신만의 스타일이 생겨 있는 것을 알아차릴 수 있을 거예요!

앞으로도 늘 응원합니다!

잉크잉크 Ink inc.
고민지 드림

연습하기

이토록 멋진 영어 필기체 손글씨

초판 1쇄 발행 2023년 9월 20일
6쇄 발행 2024년 1월 24일

지은이 잉크잉크 고민지
펴낸곳 ㈜에스제이더블유인터내셔널
펴낸이 양홍걸 이시원

블로그·인스타·페이스북 siwonbooks
주소 서울시 영등포구 국회대로74길 12 시원스쿨
구입 문의 02)2014-8151
고객센터 02)6409-0878

ISBN 979-11-6150-766-8 13640